U0018960

建築的法則 暢銷經典版

101 Things I Learned in Architecture School

Matthew Frederick

101個看懂建築, 讓生活空間更好的黃金法則　　馬修・佛瑞德列克　著　吳莉君　譯

既古典又永恆的建築信仰

阮慶岳／小說家、建築師、評論家與策展人

馬修・佛瑞德列克（Matthew Frederick）的這本《建築的法則》，讀來溫馨、誠懇也感人，讓我回想起從大學念建築那日起，所遇到過無數可敬也可愛的教育者。

是的，這是一本關於建築教育的書。作者把建築教育中綿密不絕、必須諄諄教誨的無止盡事物，以簡單、直接也清晰的101條法則，師徒般耳提面命的告訴我們。對所有的學生而言，這是對基本原則作全盤認知的極佳切入處，對老師們而言，則是在匆忙教育環境裡，無法全面鋪陳時的極佳輔佐教材。

全書的基本精神是古典的，同時有著對建築專業濃厚的自重。談的都是最基本的原則，會讓我想到令人永遠神往的建築家路康，那種與學生對話時直入核心，既深奧又簡單的教育方式。《建築的法則》也從非常簡單的基本原則談起，完全不賣弄玄虛，也不強調末端的技巧性，反映了他認為教育的價值所在即在過程性：「你在設計學校所能學到的最寶貴事物，是精益求精的設計過程，而非完美實現的一棟建築。」

另外他念茲在茲的就是核心構想（parti），認為這才是做建築的中心。但其實許多建築人在面對現實環境，發現自己衷心的完美原初構想，不斷遭逢各樣無理事物干擾，往往因而心生挫折的主要原因。馬修・佛瑞德列克相信好建築必然有核心構想，但他也提醒我們如何與現實應對：「當設計過程出現問題毀了你的構想時，改變你的『parti』，必要時甚至放棄你的『parti』。但不可放棄『必須有parti』這個原則，也不要抓著已經不合用的構想負嵎頑抗。根據此刻你對該棟建築的理解，創造出完全貼合的新『parti』。」

理念的堅持與面對現實的柔軟，並不相互矛盾。

另外他對建築的價值究竟何在，提出「真實」與「社會性」的觀點，也引人思考：「對於建築的兩種觀點：建築是一種『真理實踐』，正確的建築應該合乎普世常理，並如實表現其功能和建材。建築是一種『敘事實踐』，建築是一種說故事的工具，是再現社會奧祕的畫布，是上演日常生活大戲的舞台。」

雖然這書像是對初入建築堂奧的學子所寫，但其實內容的雋永與深刻性，同樣十分適合已入行的專業者閱讀，可藉此重新回到建築初衷的自我作觀照，因為建築教育也許是從離開學校那天才真正開始的。馬修‧佛瑞德列克這麼寫著：「大多數建築師要到五十歲左右，才能在專業上大綻光芒。或許沒有其他專業像建築師這樣，得把無邊無際的廣泛知識濃縮在如此特定而明確的物件之上。建築師必須具備歷史、藝術、社會學、物理學、心理學、材料學、象徵學、政治流程以及五花八門的各種知識，而且蓋出來的房子不但得符合建築法規、抵擋風吹日曬、不怕地震搖撼，還得滿足使用者複雜萬端的功能需求和情緒慰藉。要學會把這般紛繁的顧慮凝結成一棟完整的作品，得要花上很長的時間，以及一次又一次的嘗試錯誤。假使你正打算踏進建築這行，得有長期抗戰的心理準備。但那是值得的。」

這是一本飽含著對建築的信仰，以及對教育的絕對熱忱，雙重信念合一的書籍。馬修‧佛瑞德列克絕對是個古典的教育家，理念雖基本單純卻亙古長新。他的細膩與耐心，是一種既古典又永恆建築信仰的再現！

成為好建築師的必要條件

徐明松／銘傳大學建築系助理教授

讀完《建築的法則》一書，未必會成為偉大的建築師，不過不知道書中所提這些事，卻可能與「偉大」或「好」建築師失之交臂。隨著社會的改變，建築師角色的調整，現在對「偉大」也有許多不同看法，譬如說柯比意（Le Corbusier）是少數二十世紀稱得上偉大，也比較取得共識的建築師，但像高第（Antonio Gaudi）或史卡帕（Carlo Scarpa）這樣天才橫溢，卻略顯封閉（無法仿傚）的建築師，儘管給世界帶來光芒，卻很難成為學習的典範，也就是說可欣賞之、陶醉之，卻很難學習之。因此芸芸建築學子確定自己的平凡後，讀一下本書一定會帶來幫助，起碼提醒你設計該注意的事項，因為這是成為好建築師的必要條件。

因此本書非常針對性，幾乎是為初進建築領域的學生寫的教戰手則，鑒於這個專業的龐雜，或許在建築領域浸淫多時的建築師，翻閱本書，也不無助益。還有本書也不都是技術性的陳述或提醒，有許多篇章涉及了智性與人文的告知，因此讀者不會因掌握了實用技術性知識後，書就變得一無是處，也就是說日後翻翻仍有所得。以下擬就其中幾項台灣建築教學容易忽略的部分加以補充與說明，希望本書在此地能添增更多的實用性。

第2、3、5、6、與7項，有關圖底理論（Figure-ground theory）及延伸出的論述，是建築這門學科非常重要的工具，它是判斷建築與周遭環境的關係。或許台灣實質環境裡，都市政策及建築師爭奇鬥豔的英雄主義破壞了都市應有細膩、和諧的脈絡，因此學校教育裡的圖底理論不容易貫徹，學生也不願意深入理解，泰半老師也缺乏運用此項工具的能力。建築是涵構（或上下文，context）裡的文本（text），涵構則是一大群文本組合而成的系統，可想而知文本與文本的關聯有多重要，如果設計只在彰顯

自身英雄式的文本，不顧及文本間的關係，將會是一件多膚淺的事情，因此圖底理論就是理解城市脈絡、及認識基地與城市關係的重要工具，尤其是書中所提「負空間」經常為建築人所忽略，不可不察。以上所提，也觸及第86項的陳述：「收斂你的自我：如果你想設計一棟眾所公認的好建築甚至偉大的建築，那麼，請別一心想著『你』想要那棟房子變成怎樣，而要思考『那棟房子』想要變成怎樣。每個設計案都該滿足其自身的條件：客戶的需求、基地的特質、建築方案的實際情況，以及其他種種因素。在設計過程中，絕對要把這些因素優先考慮進去，然後才能加入你的自我表現。」

第9與12項，所提的場所感（Sense of Place），及針對「特定」方案、「特殊」經驗或「特定」意圖，設計一個建築空間。前者比較是地方或「地理」特殊條件所誘發的設計可能性，後者則是建築計畫書內容所可能展現的空間創意，前者恆久性較高，因為「場所精神」（Genius loci）的經驗多數是歷史、地理、物理氣候的經驗，變動較少，而計畫書內容所形塑的空間在今天商業資本主義的推動下，變動性較大。因此「場所精神」相對於計畫書內容，在設計操作上較易涉及文化身分認同的問題，爭議較多，它所引發的系列專有名詞不一而足，有：地域主義、批判性地域主義、涵構主義、自明性……等等。關於這些論戰，台灣也不是沒有討論，但五、六十年了，我們仍沒有理出個頭緒來。當然書中限於篇幅，只告知重要性，沒有詳細論述。

第16、20、21與24項，涉及了創意構想的事先領會，天下沒有白吃的午餐，沒有任何一個偉大深入的構想隨手可拾。它總需要長時間的技術積累與人文涵蘊，就像第20與21項所說：「工程師關心的是物質本身。建築師則更在意人類與物質互動的界面」、「建築師對每件事都知道一點。工程師則知道一件事的每一點」，建築的訓練不易理出清楚的邏輯，也不易獲得即刻的成就，她就像生命的成長歷程般，是一種無聲無息的內化式轉變，她涉及日常生活，也涉及永恆藝術，她艱辛卻迷人。

另外第49項，關於光線的描述，建築人得謹記在心，特別是台灣位於亞熱帶與熱帶交界處，光線可以決定許多事情，更可以讓建築產生特色。當然還有台灣的東北季風及雨水也得留意，這些都屬「場所精神」的基地條件，挖掘它們，創意就在裡面。

最後，第97到100項更是本書絕佳結尾。限制為創意之母、「危機」就是「危險」，與「機會」的組合、動手畫就對了、取個名字，這些乍看不甚起眼的教誨，其實都是設計創作者長久的經驗積累，別小看它們，設計陷入低潮時，不氣餒，危機就是轉機，創意就在困境與限制中，永遠會是你製圖桌前的座右銘。

書中言簡意賅的內容，加上筆者簡單的補充，希望這本小書可以為那些陷在工作室泥淖中、害怕明天被老師或業主痛罵一頓的朋友，奮力走出困境，我始終認為建築是少數學科裡迷人的行業。

目錄　Content

Author's Note

對建築系學生而言,明確肯定的道理有如鳳毛麟角。建築是一門難以理解又不易搞定的課程,牽涉到漫長的學習、繁密的文本,以及往往不太聰明的教學。就算建築課程引人入勝(的確如此),其中還是充滿了無數例外與種種但書,多到會讓學生不禁懷疑,建築這門學問究竟有沒有任何具體不變的原則。

這種朦朧含糊的建築教學,大體而言是必要的。建築畢竟是屬於創意領域,講師難免擔心,太過明白肯定的教案可能會造成不必要的限制,阻礙學生創造發明。這種開放式的教學法,可以讓學生自由翱翔,馳騁出自己的康莊大道,但也常讓學生感覺,建築是奠基在流沙而非堅土之上。

本書的目的正是想強化建築工作室的地基,提出一些可以讓設計過程進行得更成功、更豐富的關鍵重點。書中與設計、繪圖、創意構思和簡報執行相關的種種心法,一開始對我而言,就像是學習迷霧中勉強可以辨識的幾點微光。不過近幾年來,由於執業與教學的經驗,這些微光已逐漸清晰、逐漸明朗。而與它們相關的問題,依然是建築教育裡的核心焦點:我的學生們一而再地向我證明,大家在建築課裡碰到的問題和困惑,幾乎一模一樣。

期盼讀者將本書打開,放在桌上,在工作室中陪你一同奮戰;或擱在外套口袋裡,於通勤時閱讀;或當你需要跳躍思考解決設計難題時,隨機翻閱。無論你從這些領會中得到什麼,無須我的提醒,想必大家都明白:其中的每一點都有無數的例外和但書。

建築師,馬修‧佛瑞德列克(Matthew Frederick, Architect)
2007年8月

致謝

Acknowledgments

感謝
Deborah Cantor-Adams
Julian Chang
Roger Conover
Derek George
Yasuyo Iguchi
Terry Lamoureux
Jim Lard
Susan Lewis
Marc Lowenthal
Tom Parks
感謝為我修潤文字的建築講師
；感謝學生層出不窮的問題和解答，有了他們，這本書才得以產生
；尤其感謝我的雙親以及經紀人Sorche Fairbank

建築的法則【暢銷經典版】

101個看懂建築，讓生活空間更好的黃金法則

101 Things I Learned in Architecture School

正確

錯誤

如何畫線

1　建築師利用不同線條達成不同目的，但建築線條最特別的地方在於，畫線時要強調開頭與結尾。必須把線條錨定在紙頁上，讓圖案充滿力道，令人信服。虎頭蛇尾的線條，會讓圖案顯得軟弱無用、模糊不清。訓練自己畫出強勁有力的線條，可以在每一筆的開頭與結尾處停頓一下或往回收。

2　讓線條交會之處略略重疊。這樣邊角才不會看起來帶有圓弧。

3　畫草圖時，別讓畫面充滿「鬍邊」，也就是說，不要用一堆彼此重疊的小短線接成曖昧模糊的一條線。反之，要以穩健流利的動作從頭到尾一氣呵成。你可能會發現，先輕輕拉幾條定位線有助於畫出最後的定稿。定稿完成後，別將定位線擦掉──它們可為畫面增添個性與活力。

O1

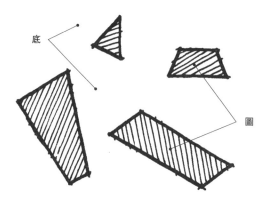

底

圖

A *figure* is an element or shape placed on a page, canvas, or other background. *Ground* is the space of the page.

「圖」指的是：位於頁面、畫布或其他背景上的元素或形狀。
「底」指的是：頁面空間。

「圖」也稱為物件、形狀、元素或正形（positive shape）。
「底」的其他稱呼包括空間、殘留空間、白空間或場域。

O2

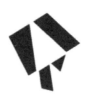

同樣四個圖形經過安排後所產生的
「正空間」（圖中三角形）

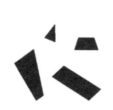

隨機排列的四個圖形與排列產生的「負空間」

同樣四個圖形經過安排後所產生的
「正空間」（圖中的字母A）

Figure-ground theory states that the space that results from placing figures should be considered as carefully as the figures themselves.

「圖底理論」提醒我們，繪圖時，除了圖形本身之外，也必須把圖形擺置後所形成的空間仔細考慮進去。

圖形擺置後，無法圍塑出形狀的空間稱為「負空間」（negative space）。
可以圍塑出形狀的空間稱為「正空間」（positive space）。

O3

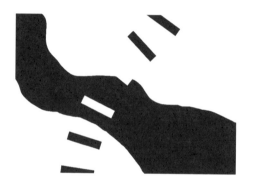

When elements or spaces are not explicit but are nonetheless apparent — we can see them even though we *can't* see them — they are said to be *implied*.

當畫面上的元素或空間無法一目了然但卻一眼可見，也就是雖然無法「看懂」但卻可以「看到」時，我們稱這類為「暗示性的」元素或空間。

O4

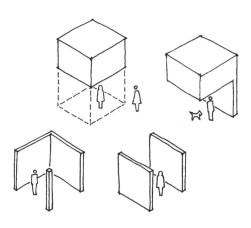

Solid-void theory is the three-dimensional counterpart to figure-ground theory. It holds that the volumetric spaces shaped or implied by the placement of solid objects are as important as, or more important than, the objects themselves.

「實虛理論」是三度空間版的圖底理論。實虛理論認為，藉由實體物件排列所形塑或暗示的容積感空間，與物件本身同樣重要，甚至更為重要。

具有明確形狀和界圍感或裡外門檻的三度空間，稱為正空間。正空間可以用無數方式加以界定：點、線、面、實體、樹、建物輪廓、柱、牆、斜坡，等等。

05

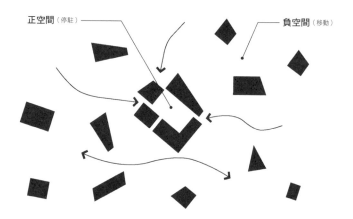

正空間（停駐）　　　　　負空間（移動）

學院「方庭」通常是校園裡受歡迎的社交和停駐場所。

We move through negative spaces and dwell in positive spaces.

我們穿越「負空間」，在「正空間」停駐。

建築空間的形狀和質地深深影響人類的經驗與行為，因為我們是居住在我們建造的環境空間當中，而非用來圍塑空間的實牆、屋頂和列柱之上。人們總是偏愛在正空間裡留連社交。負空間則讓人想要移動而非停駐。

中古城市
圖底平面

當代郊區
圖底平面

Suburban buildings are freestanding objects *in* space.
Urban buildings are often shapers *of* space.

郊區建築是「空間裡」的獨立物件。
都市建築則往往是「空間的」塑造者。

今日，我們設計建物時，通常都把心力集中在建物本身的形貌，至於戶外空間的形狀，則是次要附帶之事。這類戶外空間就是所謂的負空間，以郊區建築為典型代表，因為郊區的建物安排並未把建物之間的空間形狀考慮進去。

然而都市建築卻往往是基於相反的設計想法：建物的形狀可以遷就公共空間的形狀，有些都市建築甚至會為了讓毗鄰相接的廣場或庭院成為正空間，而遷就到名副其實的「變形」程度。

O7

"Architecture is the thoughtful making of space."

「建築是深思熟慮地創造空間。」

——路康（Louis Kahn）

O8

越戰紀念碑（Vietnam Veterans War Memorial），華盛頓特區，1982

設計師 _ 林瓔（Maya Lin）

Sense of place

場所感

「Genius loci」這個拉丁詞彙的字義是「場所精神」。用作形容因其建築特質或經驗特質而令人記憶深刻的場所。

09

Our experience of an architectural space is strongly influenced by how we arrive in it.

抵達某一建築空間的方式，會強烈影響我們對該空間的經驗。

高聳明亮的空間在低矮暈柔空間的襯托下，會顯得更高聳、明亮。在紀念性空間或神聖空間底端，加上一系列次要的小空間，可提高主空間的重要感。穿過一連串面北空間後進入一間窗戶面南的小室，面南的經驗感受會尤其強烈。

10

Use "denial and reward" to enrich passage through the built environment.

運用「柳暗花明又一村」的手法，
讓穿越建築環境的路程更為豐富。

在我們穿越建物、城鎮和市區時，我們會將沿途看到的線索與心理的需求期待作連結。如果連結做得好，就能讓人在過程中感到心滿意足、精采豐富。

「柳暗花明又一村」的手法，容易帶給人多采多姿的豐富經驗。設計行進通道時，試著讓使用者先看到標的物──也許是一座樓梯、一扇入口、一尊紀念物或其他元素，然後在行進路程中，讓標的物暫時從視線消失。接著，讓使用者從另一個角度再次看到標的物，或看到其他有趣的細節。然後把使用者帶入一條意料之外的路徑，激起他們的好奇心，甚至讓他們暫時出現迷路的感覺；接著給他們一個獎賞，讓他們看到目標物的另一面，或提供另一種有趣的經驗。這項附屬「作品」會讓路程變得更有吸引力，抵達時的興奮感也會更加提高。

11

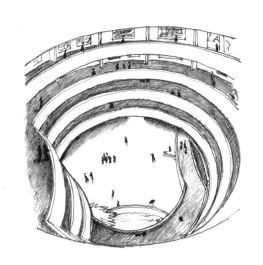

古根漢美術館，紐約，1959
建築師 _ 萊特（Frank Lloyd Wright）

Design an architectural space to accommodate a *specific* program, experience, or intent.

針對「特定」方案、「特殊」經驗或「特定」意圖，設計一個建築空間。

切勿在樓層平面圖上隨便畫個四方形或其他形狀，註明用途，然後一廂情願地假定該空間可以符合預定用途。正確的做法是，仔細研究該方案的種種需求，確定將來會有哪些特殊活動在該空間裡進行。想像在這些空間裡可能出現哪些實際的狀況和經驗，然後設計出可以符合和增強這類經驗的建築。

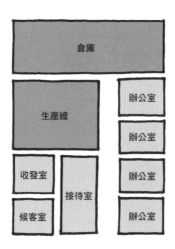

Space planning is the organizing or arranging of spaces to accommodate functional needs.

「空間規劃」指的是：
為了滿足功能需求所做的空間組織或安排。

空間規劃是建築師的必備技能，但設計出符合功能需求的空間安排，只是建築師工作的一小部分。空間規劃師滿足於建物與基地之間的功能配置；建築師則是除此之外，還會關心基地與建物的「意義」。空間規劃師為辦公室員工設計合乎功能的建坪；建築師則思考在這辦公環境裡所執行的工作具有怎樣的本質，它對員工的意義，以及它對社會的價值。空間規劃師提供打籃球、作實驗、製造產品或戲劇表演的空間；建築師則為這些場所注入尖銳、豐富、有趣、美麗和反諷等經驗。

13

Architecture begins with an *idea*.

建築由「構想」發端。

好的設計解決方案不只在實質面上很有趣，同時也是由基本構想所驅使。構想是一種特殊的心智結構，我們用它來組織和理解外在的經驗與資訊，並賦予意義。建築師若無法為自身作品注入基本構想，就只是個空間規劃師。以種種裝飾手法來「打扮」建築物，這種空間規劃並非建築；建築存在於建築物的DNA裡，存在於整棟建築所洋溢的內在感性當中。

14

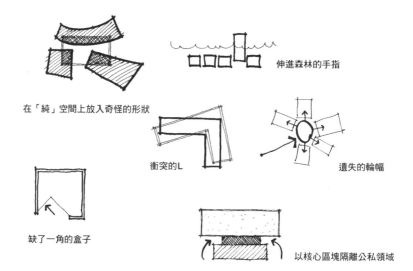

在「純」空間上放入奇怪的形狀

伸進森林的手指

衝突的L

遺失的輪幅

缺了一角的盒子

以核心區塊隔離公私領域

A *parti* is the central idea or concept of a building.

建築物的核心構想或概念稱為「parti」。

建築師可以用多種方式來表達其核心構想（parti），但最常見的做法是，畫出整棟建築物的平面配置構想圖，以及其中所暗示的經驗感性與美學感性（experiential and aesthetic sensibility）。構想圖可以描繪量體、入口、空間層級、基地關係、核心位置、內部動線、公私區劃，堅實／透明，以及其他種種關懷。案子不同，對於各項要素的關注比例也就不同。

左頁的「parti」都是來自先前設計過的案子；舊案子的「parti」很難成功套用在新案子上。所謂設計，就是替每個案子量身創造出獨一無二的「parti」。

有人主張，理想的「parti」必須涵蓋一棟建築的所有層面，從總體配置和結構系統，到門把的形狀無所不包。有些人則認為，不可能有完美的「parti」，也無須嚮往。

Parti derives from understandings that are nonarchitectural and must be cultivated before architectural form can be born.

核心構想源自於非建築的領會，而且必須事先培養，建築形式才可能從中誕生。

最具野心的「parti」，是敢跨越建築疆界，從更廣闊的領域中汲取靈感。例如，「衝突的L」或許很適合做為新政府建築的「parti」，因為它將兩個一度敵對的黨派，鎔鑄成一個新國家。「伸進森林的手指」可能是源自於生態信仰，思考田野與森林之間的關係。「遺失的輪幅」則帶有「塞翁失馬，焉知非福」的哲學意含。

16

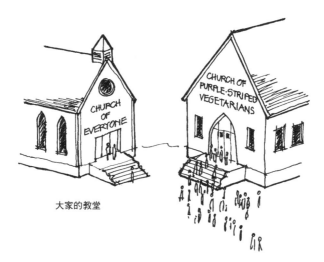

大家的教堂

紫條紋素食者的教堂

The more specific a design idea is, the greater its appeal is likely to be.

設計構想的目標越明確，吸引力就可能越大。

為了迎合所有人而不設定明確對象的建築設計，往往一個人也吸引不到。反之，在設計創作時拉出某項特殊觀察、強烈主張、反諷觀點、詼諧省思、知識連結、政治論述或特異信念，則有助於創造出可讓其他人用各自方式進行認同的環境。

於婚禮當天為緊張興奮的新娘設計一道款款走下的樓梯。為某個完美秋日裡的某一棵樹框一扇窗。為世上最惡劣的獨裁者打造一座陽台來整飭其臣民。為青少年團體設計專屬座位區好讓他們抒發對家長和老師的不滿。

根據特定而明確的構想作設計，並不會局限人們使用或理解該棟建築的方式；反而像是敞開大門，邀請大家提出各自的詮釋與獨到的見解。

17

Any design decision should be justified in at least two ways.

任何設計決定都應該具備兩種以上的正當理由。

樓梯的主要目的是做為樓層之間的通道，但如果設計得好，樓梯也可以變成集會空間，雕刻元素，以及建築內部的指引裝置。窗戶可以框住風景，讓牆面沐浴在光線中，引導使用者注意戶外的景致，表現牆的厚度，描述建築物的結構系統，傳達與其他建築元素之間的軸線關係。柱列可提供結構支撐，界定走道動線，發揮「找路」功能，以其規律節奏烘托不規則排列的建築元素。

幾乎每項建築元素都有多元設計的機會。你能找到或創造越多正當的理由，結果就會越好。

18

Draw hierarchically.

一層一層慢慢畫。

不論使用何種素材，畫圖時切勿「鉅細靡遺」地從空白畫面的這一端畫到另一端。比較好的做法是，從最一般性的構圖元素著手，然後逐步強調出每一部分的特色。首先想好整個畫面的配置。利用定位線、幾何定線、目測和其他方法，交叉檢查畫面元素的比例、關係和位置。最基本的概略圖畫得差不多了，再開始描繪細節。當你發現自己被某個細節迷住，畫得不可自拔時，可以在那裡稍稍放縱一下，不過別耽溺太久，請盡快移到其他部分。要一邊畫一邊評估成果，並根據整個畫面進行局部調整。

19

Engineers tend to be concerned with physical things
in and of themselves.
Arhcitects are more directly concerned with the human
interface with physical things.

工程師關心的是物質本身。
建築師則更在意人類與物質互動的界面。

An architect knows something about everything.

An engineer knows everything about one thing.

建築師對每件事都知道一點。

工程師則知道一件事的每一點。

建築師是通才而非專家，是交響樂的指揮而非精通每項樂器的高手。執行業務時，
建築師需要和一組專家共同合作，包括結構和機械工程師，室內設計師，營建法規
顧問，地景建築師，施工說明撰寫員，承包商，以及其他領域的專業者。通常，成
員之間總會出現利益衝突的情況。因此，建築師必須具備每一個領域的知識，足以
排解紛爭，協調各方做出符合顧客需求的決定，讓整個計畫臻於完善。

21

ABCDEFGHIJKLMNOPQR
STUVWXYZ 1234567890
abcdefghijklmnopqrstuvwxyz

Stylus

ABCDEFGHIJKLMNOPQRSTUVWXYZ

123456789 abcdefghijklmnopqrstuvwxyz

City Blueprint

ABCDEFGHIJKLMNOPQRSTUVWXYZ

123456789 abcdefghijklmnopqrstuvwxyz

Bernhard Fashion

ABCDEFGHIJKLMNOPQRSTUVWXYZ

123456789 abcdefghijklmnopqrstuvwxyz

如何書寫建築字

書寫建築字可遵循以下幾點原則和技巧：

1　清楚、協調和容易辨識是最高原則。

2　利用（真實或想像的）定位線確保排列整齊。

3　強調每一筆劃的開頭和結尾，並如同畫線法則一樣，讓筆劃交會處稍稍重疊。

4　讓水平筆劃略略往上翹。筆劃向下傾斜，會讓字看起來疲憊無力。

5　讓圓弧筆劃如氣球般精神飽滿。

6　留意字母間距。例如，字母「E」後面如果接的是字母「I」，那麼留白部分就要比接續字母「S」或「T」時多。

左頁這幾款標準電腦字型和建築字體相當接近，可拿它們做為範本，訓練自己的書寫技巧。

<div align="center">22</div>

客觀介入現實　　　　　　　　　主觀介入現實

以抽離的態度觀察　　　　　　　　直接感受

Reality may be engaged subjectively, by which one presumes
a oneness with the objects of his concern, or objectively,
by which a detachment is presumed.

**現實可以用「主觀的」或「客觀的」方式介入。前者假定個人
和他所關心的物件是一體的，後者則假定彼此是分離的。**

客觀性是科學家、技術人員、機械師、邏輯學家和數學家的統轄領域。主觀性是藝
術家、音樂家、神祕家和自由精神生活其中的世界。現代文化中的公民比較傾向客
觀看法，也就是說，那可能比較接近你的世界觀，不過，這兩種介入方式對於理解
建築和創造建築而言，都很重要。

23

"Science works with chunks and bits and pieces of things with the continuity presumed, and [the artist] works only with the continuities of things with the chunks and bits and pieces presumed."

「科學家把假定具有關聯性的事物拆成大大小小的元件分別處理，藝術家則假定事物都是些大大小小的元件，並只處理事物的關聯性。」

——羅勃・波西格《萬里任禪遊》

（Robert Pirsig, *Zen and the Art of Motorcycle Maintenance*）

24

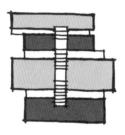

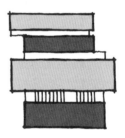

貫穿樓層的階梯　　　　　　　　　　與樓層平行的階梯

Use your *parti* as a guidepost in designing the many
aspects of a building.

以「核心構想」為標柱，設計建築物的不同面向。

在設計樓梯、窗戶、柱子、屋頂、大廳、電梯井或一棟建物的任何部分時，永遠要
想到，這項設計能否表達這棟建物的核心構想並予以強化。

例如，某棟建物的核心構想是企圖表現水平層層相疊的空間組織，而且每一空間都
有其獨一無二的建築特質。在這種情況下，這棟建物的主樓梯可以設計成：

1　貫穿層層空間，讓使用者在爬樓梯的同時橫越不同空間。

2　與其他層層空間平行，也就是，把樓梯當成層層空間。

3　隱藏在層層空間之外，以保持層層空間的純粹性。

4　或其他任何做法，只要有助於傳達：「這是一棟水平層層相疊的建物」（而且沒
　　有任何與之衝突的意含）。

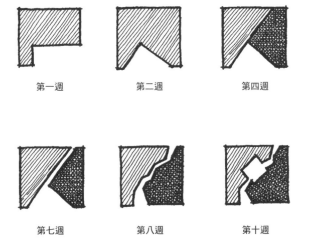

第一週　　　　　第二週　　　　　第四週

第七週　　　　　第八週　　　　　第十週

Good designers are fast on their feet.

好的建築師懂得隨機應變，迅速調整。

隨著設計工作不斷推進，麻煩也必然一一浮現：結構發生問題，客戶變來變去，消防逃生通道很難解決，某個方案細節忘了又發現了，對先前的資訊有了新的理解等。突然間，你那一度無懈可擊、宛如天才之作的「parti」，眼看就要毀於一旦。碰到這種情況，平庸的建築師會試圖保住已經不適用的「parti」，在有問題的地方東修西補，整棟建築也因此失去其完整性。有些人則深感挫折，放棄追求完美的整體。但是好的建築師懂得塞翁失馬的道理，會把「parti」的失敗當成一項有益的暗示，進而針對失敗的地方提出更好的計畫。

當設計過程出現問題毀了你的構想時，改變你的「parti」，必要時甚至放棄你的「parti」。但不可放棄「必須有parti」這個原則，也不要抓著已經不合用的構想負嵎頑抗。根據此刻你對該棟建築的理解，創造出完全貼合的新「parti」。

26

Soft ideas, soft lines; hard ideas, hard lines

**軟構想，軟線條；
硬構想，硬線條。**

粗麥克筆、炭筆、粉彩筆、蠟筆、油彩、軟心鉛筆和其他帶有鬆軟性質的工具，是設計初期用來表達概念構想的有用裝備，因為它們的特質傾向鼓勵使用者進行廣泛思考而非細微決定。等到設計過程接近定稿時，細麥克筆和硬心鉛筆就可派上用場。明暗圖有助於表達細微之處。

用量尺或電腦程式繪製的硬筆線稿圖，是最能傳達具體、明確和量化訊息的設計圖，諸如樓層平面圖的定稿和牆的剖面細部。偶爾也適用於初步設計圖，例如當你需要測試某項設計概念的尺寸是否可行時。然而，過度使用電腦繪圖軟體這項設計工具，往往只會讓你的選項無止境地衍生，而無法加深你對問題的理解，進而解決問題。

A good designer isn't afraid to throw away a good idea.

好設計師不怕丟掉好構想。

因為你腦中浮現的有趣想法，未必適用於你所設計的那棟建築。任何概念構想、腦力激盪、靈光乍現和有效建議，都必須經過深思熟慮、推敲批判的過程。身為一名設計師，你的目標是創造出完美協調的整體，而不是把所有最好的元素一古腦全放在你的建築上，卻不管它們能否彼此呼應，相得益彰。

思考「parti」時，要如作家駕馭論題，或作曲家運用旋律：並非每個浮現於腦中的想法都適用於手邊的作品！把那些精采但不適用的想法留給下一次或另一個案子──要有心理準備，下次也可能派不上用場。

28

Being process-oriented, not product-driven, is the most important and difficult skill for a designer to develop.

對設計師而言，最重要卻也最難養成的技巧是： 遵循過程導向，不受產品驅動。

過程導向意味著：

1　尋求解決方案之前，先了解設計的問題所在。

2　不拿舊問題的解決方案硬套在新問題上。

3　別為自己大手筆的投資沾沾自喜，要慢慢愛上你的構想。

4　以通盤考量（一次提出問題的不同面向）而非陸續處理（先解決完其中一個問題才去研究下個問題）的方式進行設計研究和決定。

5　根據情況隨時調整設計決定，也就是說，要意識到，這些決定或許可以，也或許不能成為最後的解決方案。

6　知道何時該改變先前的決定，何時又該堅持不放。

7　以平常心面對「不知道該怎麼做」的焦慮。

8　在概念層次與細節層次之間來回檢視，彼此補強。

9　不管對自己的解決方案有多麼滿意，永遠要自問：「假如……結果會……」。

"A proper building grows naturally, logically, and poetically out of all its conditions."

「合宜的建築是自然而然、順乎邏輯且充滿詩意地從它的所有條件中孕生而來。」

——蘇利文《稚言絮語》

（Louis Sullivan, Kindergarten Chats）

Improved design process, not a perfectly realized building, is the most valuable thing you gain from one design studio and take with you to the next.

你在設計學校所能學到最寶貴的事物，是精益求精的設計過程，而非一棟完美實現的建築，而且你將帶著這項收穫走向下一步。

設計學校的講師最希望學生能發展出良好的設計過程。假使某件在你看來有點糟糕的作品，竟然得到高分，多半是因為那位學生展現出良好的設計過程。同樣的，你也可能發現某件看起來很棒的作品，卻只得到差強人意的成績。為什麼？因為過程草率、結構散漫，只靠誤打誤撞的好運氣設計出來的作品，不配得到好成績。

The most effective, most creative problem solvers engage in a process of meta-thinkng, or "thinking about the thinking."

**最有效率且最富創意的問題解決者，會採用後設思考，
也就是「思考你如何思考」。**

後設思考指的是：在你想事情的同時，你意識到你是「如何」想事情。後設思考者會在設計過程中，不斷進行內在辯證，反覆測試、延伸、批判和調整自己的想法。

32

If you wish to imbue an architectural space or element with a particular quality, make sure that quality is really there.

若想為建築空間或建築元素注入某項特質，請確定那項特質真的存在。

想要一道感覺厚實的牆，請確定牆夠**厚**。

想為空間營造高聳的感覺，請確定它夠 高。

對初學者而言，最重要的，就是清楚傳達出你的設計意圖。有經驗的設計者，往往懂得如何為細微的差異烘托出最佳的效果。

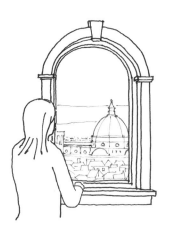

Frame a view, don't merely exhibit it.

要「框」景，別只「秀」景。

面對優美如畫或動人心魄的景致時，設計一面「落地窗牆」似乎是最好的處理方式，然而，經過悉心挑選、框劃、遮掩甚至謝絕的景致，往往更能帶給我們豐富的視覺經驗。設計者必須為每個景致量身打造獨一無二的開窗，仔細處理窗戶的形狀、大小和位置，讓觀看者可以感受到風景在說話。

"I like a view but I like to sit with my back turned to it."

「我愛美景，但我愛背對它坐著。」

——葛楚‧史坦《愛麗絲‧克勒斯自傳》

（Gertrude Stein, *The Autobiography of Alice B. Toklas*）

35

Value drawings (rendered in shade and shadow) tend to convey emotions better than line drawings.

以形狀和陰影表現的明暗圖，比線條圖更能傳達情緒。

36

Any aesthetic quality is usually enhanced by the presence
of a counterpoint.

美學特質往往可藉由反差對比的手法來強化。

當你試圖為某個空間、元素或建築注入某項美學特質（明亮、黑暗、高聳、平滑、筆直、扭動、輝煌等等）時，試著把相反或對比的特質也含括進去，以達到最大的強化效果。如果想要房間感覺高聳明亮，可設計一條低矮黑暗的通道來強化它。希望中庭呈現純粹的幾何性，成為結構明確的建築中心，可用較為有機鬆散的周圍空間來烘托。若想強調某項材質的富麗濃豔，可用樸素無華的產品來對照。建築的每一個面向都可提供這類機會：粗糙的表面相對於平滑的表面，水平的量體相對於垂直的量體，連續牆面上的重複列柱，波浪狀的線性排列，大小並置的窗戶，頂部採光與側邊採光的空間，流動空間裡一個個隔開的小室，等等。

The cardinal points of the compass offer associations of meaning that can enhance architectural experience.

東西南北的基本方位可提供意義連結，強化建築經驗。

東：年輕、無邪、蓬勃。
南：積極、明朗、坦率。
西：老化、懷疑、睿智。
北：成熟、包容、死亡。
這些意義連結雖然不是絕對的，但可幫助你決定不同的空間和活動應該安置在基地或建築中的哪個位置。想想看，太平間、祈禱所、成人教育廳或幼兒院的含意，比較符合羅盤上的哪個方位？

38

A static composition appears to be at rest.

「靜態構圖」展現安穩平靜。

靜態構圖往往是對稱的。最成功的靜態構圖可讓人聯想到權力、穩定、信服、明確、威望和永恆。處理不善,則會顯得無精打采、枯燥單調。

39

 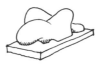 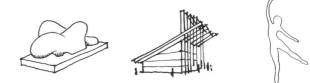

A dynamic composition encourages the eye to explore.

「動態構圖」鼓勵眼睛探險。

動態構圖幾乎總是不對稱的。暗示著積極、興奮、玩樂、運動、流湧、進取和衝突。設計不好會顯得雜亂無章、找不到方向。

40

移動與對位

想要在二度或三度空間中創造動態平衡的構圖，可以一開始設計一個動態但不平衡的強烈構圖，接著用第二個移動構圖與第一個對位。把對位想像成一種美學上的辯詰：有點類似對立但又不全然一樣，因為理論上，數量無限的對位可以創造出一種既定的移動。例如，單一大漩渦可以用數個小方形來對位，因為「數個」與「單一」相反，「小」又與「大」對立。但是同一個大漩渦也可以用犬牙交錯的之字型，用一絲不苟的方格子，或用一連串流動的圓形來對位，因為每一種對反的移動，在某種程度上都具有與漩渦相反的特質。

左頁的構圖是由四種以上不同的移動所構成，每一個都是其他幾個的對位。

41

Those tedious first-year exercises in "spots and dots" and "lumps and bumps" really do have something to do with architecture.

建築課第一年中那些令人厭煩的描點劃線練習，在建築上確實有其重要性。

許多建築系的新生，對於設計學校第一年經常指定的二度和三度空間設計練習，感到無聊與不耐。而有幸熬過最初設計的高年級學生，則往往忘了回顧他們早年的課程，無法認清那些課程其實為他們打下了基礎，讓他們有能力解決複雜萬端的建築問題。

假如你的講師無法清楚闡釋平面和立體設計與「真實」建築之間的關聯，請從範例中尋找答案。或請教高年級的講師，紮紮實實地練好二度和三度空間設計的基本工，將可讓你在複雜的建築領域中走得更長更遠。

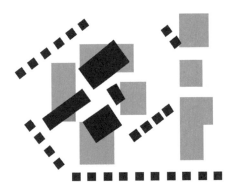

某大學校園的基地平面研究

When having difficulty resolving a floor plan, site plan, building elevation, section, or building shape, consider it as a 2D or 3D composition.

當你在處理樓層平面、基地平面、建築立面、斷面或建築形狀時，遇到難以解決的問題，請用二度或三度空間構圖的方式來思考。

這可幫助你同時注意到空間與形式的平衡關係，將整個案子的不同面向結合起來，避免過度沉溺在自己喜歡的部分。在二度或三度空間構圖中，可問以下幾個問題：

· 這構圖具有整體平衡感嗎？
· 各種尺度和紋理的組合，是否足以吸引不同方位和不同距離的目光？
· 是否有主「動線」，以及一個以上的對位動線？
· 構圖上有哪個區域被忽略了嗎？

43

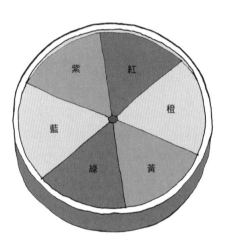

Color theory provides a framework for understanding the behavior and meaning of colors.

「色彩理論」可以提供架構，
幫助我們理解行為與色彩之間的意含。

顏色可讓人聯想到季節：
- 冬　灰色、白色、冰藍和類似的顏色。
- 秋　金色、赤褐、橄欖綠、棕紫、柔和或灰暗的色調。
- 夏　原色或亮色。
- 春　粉彩色調。

顏色也可分為冷調或暖調。
冷色調有後移的效果，看起來離觀者比較遠，暖色調則有貼近的感覺。
- 暖色調　紅色、棕色、黃色、黃綠或橄欖綠。
- 冷色調　藍色、灰色、綠或藍綠。

可以用互補色對比排列的色輪來組織顏色。同時使用互補色，例如藍色和橙色，可以創造出平衡的配色。

認知的三個層次

見山是山。這是孩童或未受過教育的成人看待世界的方式。完全根據自身的體驗，察覺不出現實表象下的意義，卻也不以為意，並很滿足。

見山不是山。這是普通成年人看待世界的典型方式。可以意識到自然與社會中的複雜系統，卻無法看清其中的模式和關聯。

見山又是山。這是一種經過啟蒙後看待現實的方式。基礎是，有能力在複雜的紋理中看出或創造清晰的模式。模式辨認（pattern recognition）是建築師必備的重要技能之一，因為他必須在許許多多彼此衝突且往往模糊不清的設計考量中，創造出具有高度秩序感的建築。

45

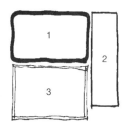

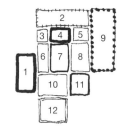

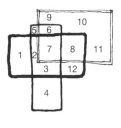

「見山是山」的單純

過度堆疊的複雜

以簡馭繁的複雜

利用三個元素創造三個空間

動用十二個元素創造十二個空間

結合三個元素創造十二個空間

Create architectural richness through *informed simplicity* or an *interaction of simples* rather than through unnecessarily busy agglomerations.

創造建築的豐富性時，要採用「化繁為簡」或「以簡馭繁」的方式，避免不必要的盲目堆疊。

設計建築時，不論想表達的建築美學是極簡的或複雜的，想傳遞的經驗是神祕的或清晰的，想創造的空間是素樸無華或層次豐富的，都必須讓建築物具有高度的秩序感。建立秩序感的做法之一，就是在平面圖上設計出容許多元解讀並可產生多元經驗的簡單模式。

避免以下幾種多餘的複雜：
· 設計十二條各自獨立的動線，來完成其實三條簡單動線就可以達成的空間。
· 為了避免單調，而用一堆小東西塞滿空間。
· 把各式各樣毫不相干的東西堆疊在一起，只考慮各自的趣味而沒顧慮到整體的一致性。

46

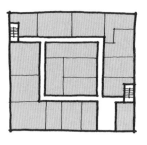 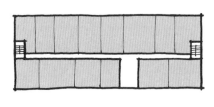

Square buildings, building wings, and rooms
can be difficult to organize.

正方形建築很難組織房間。

由於正方形的本質不具機動性，天生就不鼓勵移動。因此，在正方形的樓層平面上，很難設計出流動順暢的通道。此外，正方形建築的內部房間，也很難引入自然光和空氣。長方形、半月形、楔形和L形等非正方形空間，在本質上比較適合移動、聚集和居住等模式。

這個案子是多元
而複雜的。

但假定語言的特殊性
是可以建構在明確的
相互關係上，類似的
多樣性當然更能反映
出模組的混亂。

If you can't explain your ideas to your grandmother in terms that she understands, you don't know your subject well enough.

如果你無法用老祖母可以理解的話說明你的案子，那表示你對案子的了解還不夠透徹。

有些建築師、教師和學生，常使用過度複雜且往往無意義的語言，企圖贏得賞識和尊敬。你恐怕得忍受他們，但別模仿。真正了解自己研究領域的專業者，也會懂得如何用日常語言傳遞他們的知識。

48

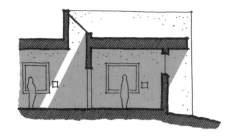

The altitude, angle, and color of daylighting varies with compass orientation and time of day.

日光的高度、角度和顏色，會隨著方位和時間的流轉而不同。

在北半球：
來自面北窗戶的光通常閃亮無影、漫射擴散，模糊或帶點淡灰，日日年年多如此。
來自東方的光早上最強。往往比較低、拖著柔軟修長的影子，灰黃色。
來自南面的光主宰了近午到正午這段時間。色澤飽滿，拉出強烈俐落的光影。
來自西邊的光傍晚最豔，閃爍耀眼金黃。可以深深穿透建築，甚至籠罩一切。

49

Windows look dark in the daytime.

窗戶在白天看起來是暗的。

表現建築的外貌時，讓窗戶看起來是暗的，可以增加深度和真實感。

50

E型積架跑車

Beauty is due more to harmonious relationships among the elements of a composition than to the elements themselves.

美，多半來自組成元素之間的和諧關係，而非元素本身。

把你最愛的長褲，最炫的襯衫和最酷的夾克不管搭或不搭全穿上身。然後走到街上，看看誰不會笑你。

把所有最拉風轎車上最美的特色全設計在一輛車上。看看有哪個朋友想跟你同車。

根據你最迷戀的好萊塢明星的不同部位打造一個夢中情人。看看你有沒有辦法被這些不同部位的組合所打動。

美學上的成功是來自不同元件之間的「對話」，而非元件本身。

An appreciation for asymmetrical balance is considered by many to demonstrate a capacity for higher-order thinking.

許多人讚賞非對稱的平衡之美，認為那展現了更高階的思考能力。

無論是靜態或動態構圖，藝術家所追求的，往往是一種平衡之美。對稱構圖天生是平衡的，但不對稱構圖有可能是平衡的或是不平衡的。因此，不對稱構圖必須對整體畫面具有更複雜和更精準的理解。

A good building reveals different things about itself
when viewed from different distances.

好建築可以讓觀看者
從不同的距離看到不同的特色面貌。

53

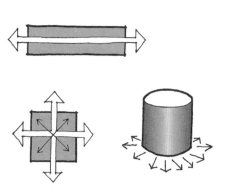

Geometric shapes have inherent dynamic qualities that influence our perception and experience of the built environment.

幾何圖形具動態特質，可影響我們對建築環境的感知和經驗。

例如，正方形的特性是靜態和不具方向性。因此，正方形或立方比例的房間，可給人寧靜休憩之感，但若設計不好，也可能變得單調空洞。長方形因為有兩個長邊和兩個短邊，所以具有方向性。長方形的房間越長，越會鼓勵使用者的目光或身體朝它的長軸平行移動。

圓形因為幅條無限，所以既是全方向感的但也是無方向性的：圓形或圓柱形建築對周遭環境的每一點而言都是等距的，很容易成為地景上的明顯焦點。同時，圓形建築不具有正面、側邊或後方的區別。

54

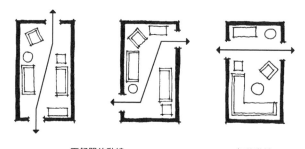

不舒服的動線

從座位中間切穿而過

好的動線

主要的座位區不會受到干擾

The best placement of a circulation path through a small room is usually straight through, a few feet from one wall.

穿越小房間的最佳動線安排，是從距牆數呎處拉一條筆直的通道。

這樣的設計可以讓房間的主要使用者不受穿越者的干擾。反之，最糟糕的動線安排，往往是對角穿越或過道與長軸平行。在這類情況下，家具無論怎麼擺放都很難讓人舒服，因為居住在這個小空間裡的人，會一直覺得有人走來走去。

55

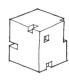

減法型建築

抽象型＋混合型建築

荊棘冠教堂（Thorncrown Chapel）

加法型＋對稱型建築

落水山莊（Fallingwater）

加法型＋不對稱型建築

廊香聖母院（Notre Dame du Haut）

模鑄堆加型，窗戶則是減法型或打洞型

畢爾包古根漢美術館（Guggenheim Bilbao）

模鑄堆加型

Most architectural forms can be classified as additive, subtractive shaped, or abstract.

建築形式大致可區分為加法型，減法型，模鑄型，或抽象型。

「加法型」建築看起來像許多個別元素的集合。

「減法型」建築則有如從某件原本「完整」的形體中切下一塊或削掉一角。

「模鑄型」建築感覺像在某種可塑性的材質上直接施壓成形。

「抽象型」建築則看不出來歷血統。

56

An effective oral presentation of a studio project begins
with the general and proceeds toward the specific.

**為設計案進行口頭簡報時，最好的做法就是從整體構想開始談
起，再逐步深入細節。**

1 陳述說明指派給你的設計課題。
2 討論你以何種價值、態度和切入角度處理該設計課題。
3 描述整個設計過程，以及在過程中得到哪些重大的發現和想法。
4 闡述你的「parti」，或整體概念。用簡明扼要的圖解來表示。
5 提出你的草圖（平面圖、斷面圖、立面圖和小插圖）與模型，描述時請扣緊它們和
 「parti」的關係。
6 表現出謙虛而自信的自我批判態度。

做設計簡報時，如果不想讓聽眾睡著，絕對別劈頭就說：「好，你從前門這裡走
進去……」

57

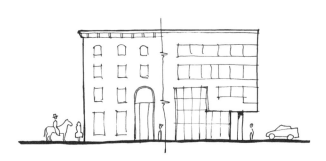

The proportions of a building are an aesthetic statement
of how it was built.

比例是建築的美學宣言，說明了它的建造方式。

傳統建築，也就是以十九世紀末之前的營造方式所蓋的建築，往往具有較短的結構
跨距和垂直的窗戶比例。現代建築則以長跨距和水平的窗戶比例較為常見。

傳統建築的垂直比例是因為石頭或木頭過樑（開口上的支撐橫樑）的長度受到限制，必
須是雙手可以找到、製作和抬放定位的。當寬度受到限制時，想要開一扇大型窗戶
的唯一方法，就是拉高它的長度。

現代的鋼骨水泥營建法，讓長跨距成為可能，所以當代建築的窗戶理論上可以採用
任何比例。但實際上它們往往以水平比例出現，至少有部分是如此，因為這樣可以
在美學上和傳統的窗戶產生區隔。

58

煙囱大樓（Monadnock Building），芝加哥，1891

建築師 _ 伯納姆與羅特（Burnham and Root）

Traditional buildings have thick exterior walls.
Modern buildings have thin walls.

傳統建築外牆厚重。

現代建築外牆輕薄。

傳統建築以厚重外牆支撐房子的重量。牆必須夠厚，才能承接來自上方樓層、屋頂和牆面的重負，將力量轉移到地面。例如，十二層的煙囪大樓，底層外牆的厚度便足足有六呎之多。

現代建築大多採用鋼骨或水泥柱樑來支撐結構負載，將房子的重量轉移到地面。外牆只是貼附在結構框架上的皮層，且由結構支撐，只要能夠遮風擋雨即可。因此，外牆可以比傳統建築輕薄許多，通常也不必立基在地面上，雖然看起來似乎是由地面支撐。例如，用磚石建材包覆摩天大樓時，不必為磚石外牆打下四十層樓的地基，只要用每一層或每兩層的上層結構來支撐即可。

59

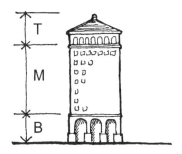
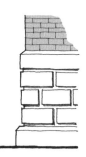

Traditional architecture employs a tripartite,
or base-middle-top, format.

傳統建築採用三段式形構：底層、中層、頂層。

傳統建築的底層通常是用來表達結構支撐力，將這些負載轉移到地面。標準的磚石底層是粗石砌──石材與灰泥的接合形狀給人厚實穩重的感覺。傳統建築的頂層則往往是象徵性的皇冠與帽子，在天際線上傳達這棟建築的目的或精神。

60

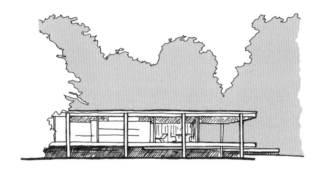

法恩沃斯宅（Farnworth House），美國伊利諾州布蘭諾，1951

建築師 _ 密斯（Mies van der Rohe）

"Less is more."

「少即多。」

──密斯（Ludwig Mies van der Rohe）

61

范裘利母親住宅（Vanna Venturi House），美國賓州，1962

建築師 _ 范裘利（Robert Venturi）

"Less is a bore."

「少即無聊。」

——范裘利《向拉斯維加斯學習》

（Robert Venturi, *Learning from Las Vegas*）

When introducing floor level changes, avoid the
"Dick Van Dyke step."

設計樓層轉換時，請避開「迪克凡戴克階梯」。

在不同樓層之間，只用單一階梯，很難創造出有意義的空間差異感。通常只會變成害人絆倒的麻煩物，甚至讓你惹上官司。通常至少要有三階，才能產生樓層轉換的感覺。

註：迪克凡戴克（Dick Van Dyke）是電視喜劇演員，以笨拙好笑的絆倒動作聞名。

If you rotate or skew a floor plan, column grid, or other aspect of a building, make it mean something.

當你打算把樓層平面圖、柱列網格或建築的其他面向調轉方向或傾斜排列時，請確定那樣做是有意義的。

單是因為某本時髦建築雜誌裡有某位設計師這樣做過，就把列柱、空間、牆面或其他建築元素的幾何性打破，那可不是什麼好理由。如果是為了創造某個集會所、指引動線、為入口聚焦、打開某個街景、向某個紀念物致意、順應或調節某條街道的幾何性、追隨太陽，或甚至指引麥加的方向，會是比較好的理由。

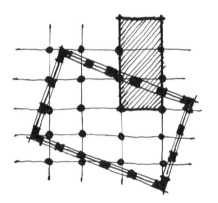

Always show structural columns on your floor plans —
even very early in the design process.

永遠要在樓層平面圖上標出結構柱，即便是設計的最初階段也不例外。

不論在設計過程的哪個階段，都要在樓層平面圖上標出你的結構系統，哪怕只是幾個小點，這樣做可以幫助你組織整個計畫，從真實建築的角度來思考所有構想，以及掌握最後的結構解決方案。倘若建築師不仔細思考結構問題，結構工程師就會把你不喜歡的結構系統硬加在你的建築上。

柱子的位置和間距通常有一定的規則，以符合視覺和諧與建造效能上的需求。一般的木構造建築，大約每十到十八呎會有一道柱列或承重牆；鋼骨或水泥建造的商業大樓，間隔大約是二十五到五十呎。展覽廳、體育場和其他類似建築的結構跨距，則可高達九十呎以上。

聖彼得大教堂，羅馬，1506-1615
建築師 _ 布拉曼特（Donato Bramante）

Columns are not merely structural elements;
they are tools for organizing and shaping space.

柱子不只是結構元素，更是組織和塑造空間的工具。

柱子的首要功能當然是結構性的，但在其他方面也有其珍貴價值：一行柱列可區隔
空間中的不同兩邊；可從聚會場所中拉出一條動線通道；在建築內部扮演「尋路」
的指標；或為建築外部添加韻律節奏。

不同的柱形可產生不同的空間效果：正方柱不偏不倚不指向任何一方；長方柱確立
「紋理」或方向；圓柱賦予空間流動感。傳統的磚石建築常利用複雜的柱形來創造
豐富的交錯空間。

A good graphic presentation meets the Ten-Foot Test.

好的平面簡報可通過「十呎測試」。

為設計簡報所做的圖表，必須從十呎之外還能看見圖表中的重要內容，尤其是分類和標題。

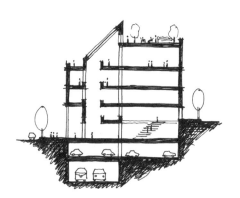

Design in section!

先設計斷面！

好的設計者會在平面與斷面之間來回調整，讓兩者相得益彰。沒經驗的設計者則常常一頭鑽進樓層平面裡，等平面圖的一切決定都做好了，才根據那些決定畫斷面圖。然而，斷面其實也代表了百分之五十的建築經驗。事實上，對某些基地（例如斜坡地）和某些建築類型（例如需要挑高的內部空間，仔細設計的樓層連結，或特別考慮日照品質的建築）而言，你得在思考樓層平面「之前」，先設計建築斷面。

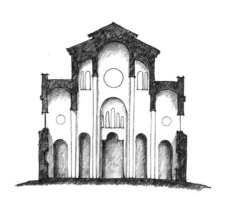

Random Unsubstantiated Hypothesis

未獲證實的隨機假設

樓層平面展現建築的組織邏輯；斷面體現建築的情感經驗。

Design in perspective!

用透視做設計！

建築師是解讀和詮釋正投影圖（orthographic drawing，平面圖、斷面圖、立面圖）的專家，但即便是最厲害的建築師，也無法只靠這種方式了解建築的每個細節。在設計過程中，不斷用單點或兩點透視法精準畫出你的建物，可幫助你檢視自己的構想，更加了解這棟建築所可能呈現的真實外貌、功能和感覺，同時可以讓你看出在平面草圖中無法察覺的設計可能性。

70

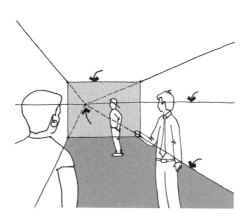

How to sketch a one-point perspective of
a rectangular interior space:

如何畫出長方形內部空間的單點透視圖：

1　以正確比例畫出房間的端牆（end wall）。例如，實際端牆為八呎高十二呎寬，高
　　與寬的正確比例即一比一又二分之一。

2　輕輕拉出一條貫穿頁面的平行線（HL）。平行線的高度是你站在樓地板上眼睛
　　看到的高度。假使你的身高五呎六吋，那麼平行線大約是在牆上五呎左右的地
　　方（也就是八分之五的地方）。

3　在平行線上畫出消失點（VP）。消失點代表你和邊牆之間的關係位置，如同場景
　　中的觀看者。左圖中，觀看者／消失點的位置設在距離左牆三呎的地方。

4　從消失點朝端牆的四角各拉出一條虛線，然後以實線從四角向外延伸直到頁面
　　邊緣。實線部分代表這個空間的外界線。

5　在畫面上加入與觀看者高度類似的人物一名，把他或她的頭部畫在平行線上，
　　然後根據他在前景或背景中的位置放大或縮小。

71

Design with models!

用模型做設計！

實體或電子影像的 3D 立體模型，可幫助你從新的角度理解你的設計案。對設計工作而言，最有用的模型就是親手製作的量體模型。利用黏土、紙板、保麗龍、塑膠、金屬片和現成物之類的快速材料，可以讓你輕鬆比較構想中的各種設計選項，並進行測試。

精雕細琢、巨細靡遺的完工模型，反倒不是什麼有用的設計工具，因為這類模型的目的主要是記錄已經決定好的設計內容，而非幫助你評估尚未成形的想法。

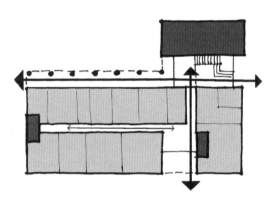

The two most important keys to effectively organizing a floor plan are managing solid-void relationships and resolving circulation.

有效組織樓層平面圖的兩大重點：
1. 處理虛實關係；2. 解決動線問題。

構思設計目標時，請將建築的核心功能，諸如廁所、儲藏室、機房、電梯間、逃生梯等等，想像成實空間。核心空間通常會聚集處理或安置在相近的位置。至於面積較大的主要操作空間，則是所謂的虛空間，包括大廳、實驗室、祈禱所、展覽廳、閱覽室、議會廳、體育場、客廳、辦公室、製造場等等。處理樓層平面問題，就是要在核心空間與主要操作空間之間創造實用而愉悅的關係。

設計建築物的通道動線，也就是人們行走之處時，要以有趣又合乎邏輯的方式把操作空間與樓梯、電梯等機能空間串連在一起。動線系統必須實際好用（特別是與火災有關的項目）又富有美感，創造充滿歡笑的驚喜、意料之外的美景、魅力獨具的角落、令人愉悅的光線變化，以及其他有趣的行走經驗。

73

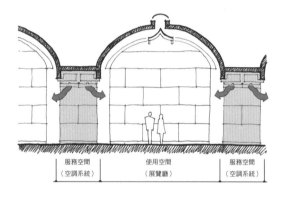

服務空間 （空調系統）	使用空間 （展覽廳）	服務空間 （空調系統）

金貝爾美術館（Kimbell Art Museum），美國德州沃斯堡，1972

建築師 _ 路康（Louis Kahn）

Many of the building types assigned in architectural design studios, such as museums, libraries, and assembly buildings, can be effectively organized by Louis Kahn's notion of "served" and "servant" spaces.

建築設計學院所指定的許多建築類型，諸如博物館、圖書館和會議廳等，都可套用路康的「使用空間」和「服務空間」觀念做設計。

「使用／服務」空間（served/servant spaces）是「操作／核心」空間（program/core spaces）的類比。路康以非常精練的手法，將服務空間集中在一起，既能符合該建築的功能需求，又能為整體建築增添詩意動人的韻律。

74

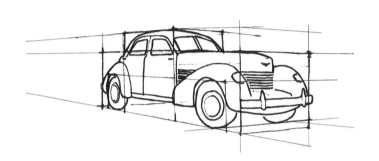

Draw the box it came in.

先畫包裝盒。

建築物的輪廓通常是堅硬的直線條,很適合以簡單的線圖來表現。不過,建築師要畫的東西有許多是非直線的,例如車子、家具和人物。當某樣物件看起來過於複雜不太好畫時,請想像一個可以把它裝進去的盒子,先畫那個盒子。然後再畫盒子裡面的物件。

Overdesign.

安全設計。

著手設計某個建築案時，一開始請預留比實際所需多出百分之十的安全空間。因為在設計過程中，會有一大堆最初沒設想到的東西得添加進去，諸如機房、結構柱、儲藏室、通道、牆的厚度，等等。

安全設計的重點並非要設計一棟比實際所需更大的房子，而是要設計一棟最終大小剛好的房子。就算最後完全用不到那些額外空間，你也會發現，把多餘的空間去除會比無中生有容易許多。

麻省理工學院賽門館宿舍立面細部，2002
建築師 _ 霍爾（Steven Holl）

No design system is or should be perfect.

沒有完美或理應完美的設計系統。

設計者經常受限於一條立意良好的錯誤信念，那就是好的解決方案應該完美無缺、條理分明，可以把所有設計問題毫無例外的含括進去。其實，不按牌理出牌的怪異特點，反而能讓你的設計案顯得多采多姿，更有人性。規則的例外往往比規則本身更有趣。

"The success of the masterpieces seems to lie not so much in their freedom from faults — indeed we tolerate the grossest errors in them all — but in the immense persuasiveness of a mind which has completely mastered its perspective."

「傑出作品的成功之處，不在於它們毫無瑕疵，而在於一顆明澈洞察的心靈所展現的無窮說服力，為此，再大的錯誤我們也予原宥。」

——伍爾芙（Virginia Woolf）

〈飛蛾之死〉（*The Death of the Moth*）

Always place fire stairs at opposite ends of the buildings you design, even in the earliest stages of the design process.

永遠要把逃生梯安排在建築物的兩端，即便在設計過程的最初階段也不例外。

要舉出比逃生梯更能吸引建築師注意力的東西，真是太容易了，不過一棟建築的緊急出口和其他更一般性的功能，其實密不可分。在設計過程中，如果沒把這類安全顧慮牢記在心，你就等著有一天到法官和陪審團面前，為你的不感興趣辯護吧。

floor plan

elevation

section

Cool drawing titles for schematic design.

給設計方案畫個酷標題。

用淡色方頭粗麥克筆畫出小寫建築字,然後用黑色細筆描邊。

Properly gaining control of the design process tends to feel like one is *losing* control of the design process.

想要徹底掌控設計流程，反而會強化失控的感覺。

設計過程通常會依循某種結構方法，但並非一種機械作業。機械作業生產已經確定的產品，但創意設計的目標，則是要生產某種前所未有的東西。真正的創造意味著你不知道你正走向何方，而你得在這種狀況下帶領自己走完全程。這需要某種不同於傳統威權的控制方式，柔軟鬆散一點會比較有幫助。

進行設計時要有耐心。別模仿那些流行說法，認為創意設計靠的是電光火石的一瞬靈感。別妄想一坐下來或花一個禮拜的時間，就能搞定複雜的建築問題。把不確定視為當然。而在整個設計過程中不時會湧現的失控感，也很正常。切勿為了紓解焦慮而貿然決定某個解決方案，到時要重新來過可是一點都不好玩。

81

True architectural style does not come from a conscious effort to create a particular look. It results obliquely — even accidentally — out of a holistic process.

真正的建築風格並非來自刻意想創造某種特殊模樣，而是從整個建造過程中磨礪出來的結果，甚至是誤打誤撞的意外成品。

今天的我們常會想說：「我喜歡殖民風格的建築，我打算蓋一棟這樣的房子。」但在1740年那時，最初興建美洲殖民地住宅的建造者腦中，可從沒這樣的想法。那些房子毋寧是根據當時可以取得的材料和技術興建而成，外加一雙對於比例、尺度與和諧感相當敏銳的眼睛。由小塊玻璃鑲嵌而成的殖民風格窗戶，並不是因為當時的人刻意想要設計這種模樣的窗戶，而是由於當時的生產和運輸技術只能做出這種小片玻璃。百葉窗板也不是為了好看裝飾，而是有其功能考量，當陽光太烈時，可關閉窗板遮擋陽光。類似這樣的考量還可寫上一大篇，而殖民建築就是這些數不清的現實顧慮的結果：早期美國住宅之所以是殖民風格，是因為那些殖民主義者正是殖民地的居民。

82

All design endeavors express the zeitgeist.

一切設計都是時代精神的表現。

時代精神指的是瀰漫於某一時代的性格或感性，是當時人民的普遍氣質，是公共論述的主調，日常生活的風韻，以及支撐人類奮鬥向上的知識傾向與偏見。因為時代精神具有這樣的特質，所以我們可以在文學、宗教、科學、建築藝術和其他創造性的事業中，看到類似（雖然並非一模一樣）的趨勢。

我們無法為人類歷史的每個時代做出嚴格精確的定義，但可大致將西方世界的幾個主要知識潮流概述如下：

- **遠古時代**：傾向接受以神話為基礎的事實。
- **古典時代**（希臘）：重視秩序、理性和民主。
- **中古時代**：教會真理主宰一切。
- **文藝復興時代**：全面擁抱科學與藝術。
- **現代**：偏好經過科學驗證的真理。
- **後現代**（當代）：認為真理是相對的，或不可知的。

<div align="center">83</div>

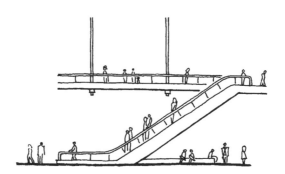

Two points of view on architecture

對於建築的兩種觀點：

建築是一種「真理實踐」（exercise in *truth*）。
正確的建築應該合乎普世常理，並如實表現其功能和建材。

建築是一種「敘事實踐」（exercise in *narrative*）。
建築是一種說故事的工具，是再現社會奧祕的畫布，是上演日常生活大戲的舞台。

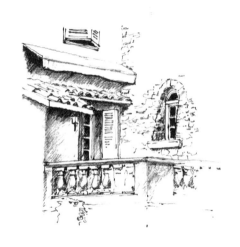

陽台

法國，安提伯（Antibes）

Gently suggest material qualities rather than
draw them in a literal manner.

描繪建材時，要細膩暗示其質感，而非如實畫出其樣貌。

不論是手繪建築圖或電腦模擬圖，如果你把磚塊畫成「磚塊紅」，把屋頂塗成「瀝青黑」，看起來就會很卡通。試著用比較刷白或隱約的暗示性色彩來表現。同理，別把磚牆上的每一塊磚，瓦頂上的每一方瓦，或瓷磚地板上的每一片瓷磚都畫出來。要選擇性地暗示出建材的質感。

85

Manage your ego.

收斂你的自我。

如果你想設計一棟眾所公認的好建築甚至偉大的建築,那麼,請別一心想著「你」想要那棟房子變成怎樣,而要思考「那棟房子」想要變成怎樣。每個設計案都該滿足其自身的條件:客戶的需求、基地的特質、建築方案的實際情況,以及其他種種因素。在設計過程中,絕對要把這些因素優先考慮進去,然後才能加入你的自我表現。

致力讓作品照顧到普世的關懷並表現出這樣的關懷:人們對意義與目標的追尋,光影在花紋牆面上的變化演出,公共與私密關係的交糅,建材本身與生俱來的結構與美學可能性——然後你將發現,興味盎然的觀眾就在那兒。

86

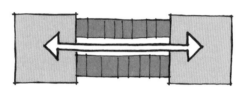

Careful anchor placement can generate an active building interior.

悉心規劃的錨點配置，可帶動建築內部的活力。

錨點（anchor）是建築規劃案中先天具有吸引人群特質的元素。例如，百貨公司就是大型購物商場裡的錨點。因為它們可吸引眾多人群，所以設置在商場兩端，當民眾從這端的百貨公司走到另端的百貨公司的路程中，他們也順道成了沿途小商店的櫥窗顧客。如此一來，主力商店之間看似毫無效率的配置，其實卻活絡了整個賣場的經濟行為和內部流動。

在你的案子裡，有任何設定錨點的機會嗎？試著把健身房的入口和置物間擺在活動中心的兩端。將旅館的櫃檯與電梯稍稍分開，比最合乎效率的距離稍大一點。讓停車場的出入口遠離辦公大廳，不要設在理想的距離之內。在這些中介空間裡創造有趣的建築經驗，來吸引你的觀眾！

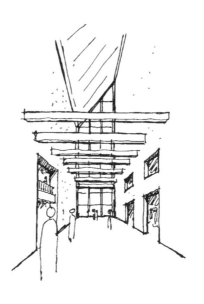

An object, surface, or space usually will feel more balanced or whole when its secondary articulation runs counter to its primary geometry.

不論是物體、表面或空間，當主從元素的幾何走向正好相反時，往往會顯得更平衡或更完整。

試著在長方形表面畫上條紋，但不要平行其長軸而要縱切其短邊。用橫斷性元素打破長廊的縱向性。用輻射性而非同心性的手法處理弧形空間。排列地磚時，讓地磚的長軸與房間的短軸平行，效果往往最好。

88

Fabric buildings, or background buildings, are the more numerous buildings of a city.

Object or foreground buildings are buildings of unusual importance.

紋理建築或背景建築，是城市建物中的多數。

標的建築或前景建築，是地位特別重要的建物。

紋理建築通常是一般住宅或商家。在興盛發達的城市中，由紋理建築凝聚而成的結構質地，往往反映了該城市潛在的社會紋理。

標的建築包括：教堂、清真寺、政府機構、豪宅和公共紀念物等。這類建築往往會從背景中稍微突出，甚至展現鶴立雞群的姿態。

Roll your drawings for transport or storage
with the image side facing *out*.

將草圖捲起帶走或收存時，記得把圖面朝外。

這樣，當你需要將它們攤平在桌上或釘到牆上展示時，會比較平整。

90

Build to the street wall.

讓建築成為街牆的一部分。

倘若有機會設計一棟填入都市空間的建築時，除非有充分的理由，否則務必將正面擺在臨街的那一邊。設計一棟背對街道的都會建築，確實很有吸引力，許多現代主義建築師也真的這樣做過。但由於都會生活是建立在鄰近方便、隨走隨到等特質之上，讓建築背對人行道必然會減低行走通過的機會，降低一樓商業的經濟發展性，同時也會削弱街道的空間定義。

"Always design a thing by considering it in its next larger context — a chair in a room, a room in a house, a house in an environment, an environment in a city plan."

「做設計時，永遠要把設計物擺在更大一層的脈絡下思考：房間中的一張椅子，房子裡的一個房間，區域中的一棟房子，都市計畫中的一塊區域。」

———沙利南（Eliel Saarinen）

92

The primary mechanisms by which the government regulates the design of buildings are zoning laws, building codes, and accessibility codes.

政府用來規範建築設計的主要機制包括：
分區使用法規、營建法規和無障礙法規。

分區使用法規：主要是關於建築與周遭環境之間的關係。管制的項目包括用途（住宅、商業、工業等等）、高度、密度、基地面積、地界線後移和停車等等。

建築法規：主要是關於建築營造和建築本身。規範內容包括建材、樓地板面積（使用耐火或不易燃建材可允許的面積較大）、高度（使用耐火或不易燃建材可允許的高度較高）、能源使用、防火系統、自然採光、通風等等。

無障礙法規：主要和身體障礙人士的設施使用規範有關。包括：坡道、階梯、欄杆扶手、浴廁設備、招牌、櫃檯和開關的高度等等。

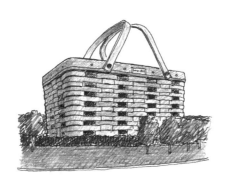

隆加伯格竹籃大樓（Longaberger Basket Building），美國俄亥俄州紐華克，1997

建築師 _ NBBJ

A *duck* is a building that projects its meaning in a literal way.

「鴨子屋」是直接把意義投射在造型上的房子。

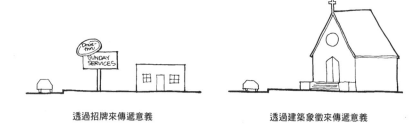

透過招牌來傳遞意義　　　　　　　　透過建築象徵來傳遞意義

向范裘利致敬

A *decorated shed* is a conventional building form that conveys meaning through signage or architectural ornament.

「裝飾的棚架」是傳統的建築形式，利用招牌或建築裝飾來傳遞意義。

95

Summer people are 22 inches wide.

Winter people are 24 inches wide.

夏天，人有二十二吋寬。

冬天，人有二十四吋寬。

96

Limitations encourage creativity.

限制為創意之母。

別為設計上的種種限制哀嘆：基地太小、地形不便、空間過長、建材陌生、客戶矛盾又囉唆等等⋯⋯因為問題的解答就藏在這些限制裡！

很難在坡度陡峭的基地上蓋傳統建築，對吧？那就設計一道酷炫的樓梯、斜坡或天井來歌頌這種垂直的空間關係。房子前面有道很醜的舊牆？那就想辦法把它框成一個有趣又難忘的景觀。得在又長又窄的基地、房子或房間裡做設計？那就把這不利的比例改造成一趟有意思的旅程，並在旅程的盡頭設計一個高潮驚喜。

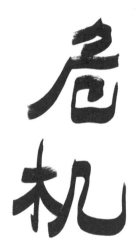

The Chinese symbol for crisis is comprised of two characters:
one indicating "danger," the other, "opportunity."

**「危機」的中文是由兩個字所組成：
一個代表「危險」，一個意味「機會」。**

設計難題不是你該克服的障礙，而是你該擁抱的機會。最好的設計解決方案並非把難題消除，而是把它當成這世界的必然狀況接受它。最好的設計解決方案，往往就是以漂亮又令人信服的方式把問題重新說一遍。

98

Just do *something*.

動手畫就對了。

當某個設計難題大到幾乎讓你束手無策時，別坐在那兒枯等答案浮現，動手畫就對了。畫圖不只是為了傳達設計解決方案，畫圖本身，就是了解問題的一種方式。

99

Give it a name.

取個名字。

當腦子浮現某個概念、「parti」或還有點虛無飄邈的想法時，給它取個名字。「吃了一半的甜甜圈」、「腐蝕的方塊」、「分裂的大眾」、「陌生人相遇」等等，這類暱稱可幫助你釐清自己創造的東西。等到設計過程中有更明確成形的想法浮現，就再幫它取個新外號，把舊的淘汰。

100

札哈・哈蒂（Zaha Hadid）

1950年生

Architects are late bloomers.

大器晚成的建築師。

大多數建築師要到五十歲左右，才能在專業上大綻光芒。

或許沒有其他專業像建築師這樣，得把無邊無際的廣泛知識濃縮在如此特定而明確的物件之上。建築師必須具備歷史、藝術、社會學、物理學、心理學、材料學、象徵學、政治流程以及五花八門的各種知識，而且蓋出來的房子不但得符合建築法規、抵擋風吹日曬、不怕地震搖撼，還得滿足使用者複雜萬端的功能需求和情緒慰藉。要學會把這般紛繁的顧慮凝結成一棟完整的作品，得要花上很長的時間，以及一次又一次的嘗試錯誤。

假使你正打算踏進建築這行，得有長期抗戰的心理準備。那是值得的。

101

建築的法則【暢銷經典版】　101個看懂建築，讓生活空間更好的黃金法則

作者	馬修‧佛瑞德列克（Matthew Frederick）
譯者	吳莉君
封面設計	白日設計
編排構成	吳莉君、詹淑娟（二版調整）
執行編輯	葛雅茜
行銷企劃	蔡佳妘
業務發行	王綬晨、邱紹溢、劉文雅
主編	柯欣妤
副總編輯	詹雅蘭
總編輯	葛雅茜
發行人	蘇拾平
出版	原點出版 Uni-Books
	Facebook：Uni-books原點出版
	Email: uni-books@andbooks.com.tw
	地址：新北市231010新店區北新路三段207-3號5樓
	電話：（02）8913-1005　傳真：（02）8913-1056
發行	大雁出版基地
	新北市231010新店區北新路三段207-3號5樓
	24小時傳真服務（02）8913-1056
	讀者服務信箱Email: andbooks@andbooks.com.tw
	劃撥帳號：19983379
	戶名：大雁文化事業股份有限公司

初版一刷　2009年3月
二版一刷　2023年8月
二版二刷　2024年9月

定價　**NT.350**
ISBN　978-626-7338-20-9（平裝）
ISBN　978-626-7338-17-9（EPUB）

國家圖書館出版品預行編目(CIP)資料

建築的法則【暢銷經典版】／馬修‧佛瑞德列克（Matthew Frederick）著；吳莉君譯 . — 二版 . — 新北市：原點出版：大雁
文化事業股份有限公司發行，2023.08
224面； 14.8 × 20 公分
ISBN 978-626-7338-20-9（平裝）
1.建築美術設計 2.空間設計 3.教學法
921.03 112011548

101 THINGS I LEARNED IN ARCHITECTURE SCHOOL by MATTHEW FREDERICK

Copyright © 2007 by MATTHEW FREDERICK

This edition arranged with Books Crossing Borders, Inc. through Big Apple Tuttle-Mori Agency, Inc., Labuan, Malaysia

TRADITIONAL Chinese edition copyright © 2009 by Uni-Books, a division of And Publishing Ltd.